心心相印

布里齊特·洛扎特
Brigitte Logeart

生於1931年。她當過場記、記者，創作多部供少年閱讀的作品，皆由法國出版社出版。

帕特里克·多布爾拜斯
Patrick Deubelbeiss

1959年生於法國西南部的盧爾德鎮。曾就讀於坎城藝術學院及斯特拉斯工藝美術學校。從事插畫工作，現在專攻漫畫。喜愛充滿陽光的地方。

©Bayard Éditions, 1991
Bayard Éditions est une marque
du Département Livre de Bayard Presse

心心相印

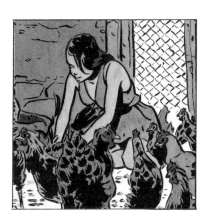

文庫出版

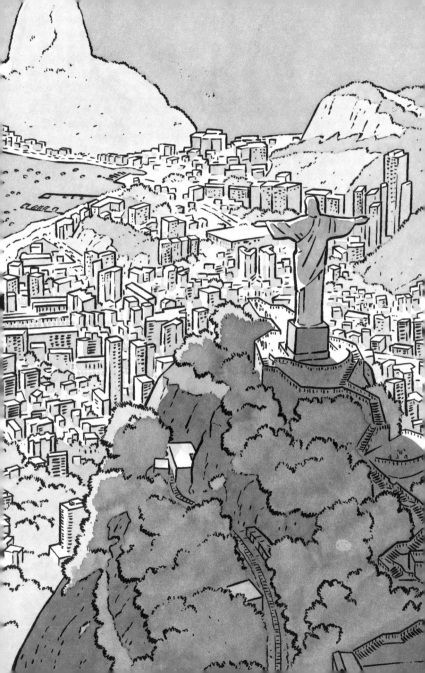

1

曼努埃爾

　　我之所以決定從現在起，把我生活中重要的事件記錄下來，是因為我雖然離開巴黎才兩個月，但我的生活卻產生了很多的變化。

　　起初，家裡的氣氛很沉重，似乎隱藏著某種祕密。這種氣氛既叫人興奮，又使人焦慮。爸爸似乎惶恐不安，媽媽也忘記叫我整理房間（太不可思議了！）。而且，當我事先沒打招呼就闖進客廳時，他們也都不會多說什麼話。

　　直到有一天晚上，我對爸媽發了一頓脾氣：

「你們有事瞞著我，我已經不是小女孩了，我有權利知道發生了什麼事！」

然後，我才知道究竟是怎麼一回事：爸爸工作的公司經營困難，所以他打算到巴西……當然，他也會帶媽媽和我去。在我的印象裡，這件事進行得並不順利。

一方面，是因為整個生活環境改變了，我們要適應另一種陌生的語言，還要忍受太陽一年到頭當空照著；另一方面，我離開了所有我愛的人……外婆馬穆，表姐約瑟菲娜，還有貓咪美美。

七月，在一個潮濕而且灰濛濛的日子裡，我們三個人搭機起飛了，我心裡難受得像被針扎似的。正因為這樣，我決定把這些經驗告訴阿代樂（阿代樂將會是很久很久以後我女兒的名字）。

里約熱內盧，七月

媽媽和我在科帕卡巴納的一家小旅館裡待了差不多一個月；這期間，爸爸從里約飛到聖保羅，又

從聖保羅飛到里約……。

　　阿代樂，也許我應該先說說關於你外婆的事。她叫安妮，今年三十八歲，她有一頭金灰色的短髮，眼睛的顏色既不灰也不藍，鼻子稍長（她很不喜歡），腿瘦長瘦長的，她的皮膚沒有光澤，但卻有著一雙靈巧的手。

　　晚上，我們倆人會像湯匙那樣躺在一張床上，她假裝睡著了，我也假裝睡著了，其實我們都在演戲。自從我們來到巴西後，她一直顯得有些緊張。而我，則對眼前許多新奇的事物感到好奇。

　　有一天，我們搭車外出。我印象最深的，就是這裡有一種可以坐六到十人的集體出租車。從科帕卡巴納到里約，這種車在隧道中風馳電掣地行駛，車上的乘客擠得滿滿的。淘氣的孩子們會擠在踏板上，準備一到站時就跳車，這樣就可以逃過查票。

　　出租汽車穿過海灘，把我們放在港口。我們步行到奇內藍迪亞。那兒商店、電影院櫛比鱗次，到處都是人。這些人有各種不同的膚色，有黑的、白的，以及深淺不同的咖啡色。

我的目光和一個印地安人溫和善良的目光相遇，他綁著兩根又黑又亮的辮子，頭上戴著帽子。

我很想要記清楚這些奇特的景象，但是，它們忽而消失、忽而出現，最後則亂成一團。

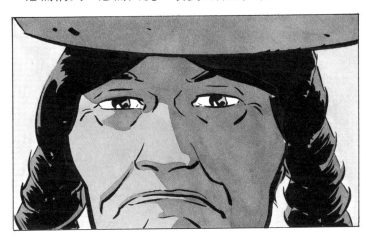

七月末

我寫了一封信，信上寫著：

我親愛的約瑟菲娜表姊：自從我離開以後，沒有妳的任何消息，這不足為奇，因為妳沒有我的地

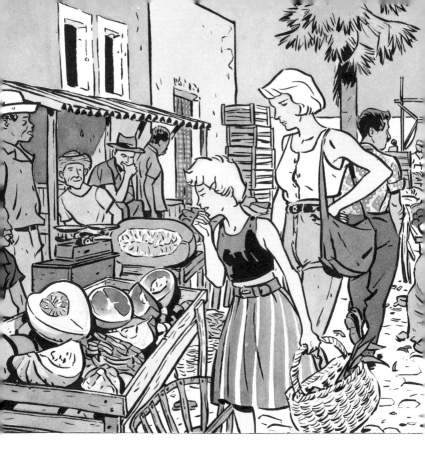

址。然而，我多麼想收到一封奇蹟般的信：給阿嘉
特——里約熱內盧。妳瞧，我還是那麼瘋瘋癲癲！

　　在里約的大露天市場裡什麼都有，像叫不出名
字的魚、一堆堆的蔬菜。有一種像苦瓜的菜，名字
很怪，叫阿波波拉（老鼠有個小傷口的意思），據
說用那種菜加上蕃薯粉、黑豆和肉末，在太陽下曝

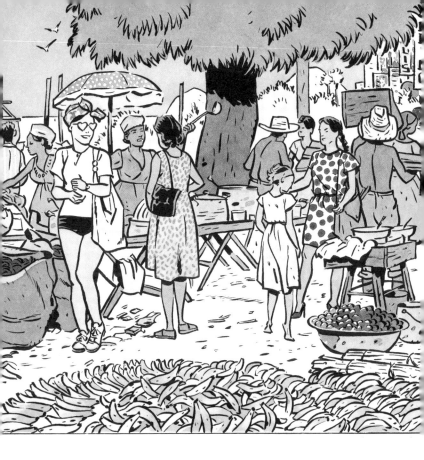

曬幾個月，便會成為美味的糕點（其實並不很可口，味道還有點像舊皮革呢！）。

有一天，我們爬上一個山峯。所有的遊客都是乘小火車穿過森林上山的，那兒有一個三十多公尺高的巨大耶穌像。我們到達時，那正在俯看里約灣的耶穌像被濃霧籠罩著，所以，只能看到祂那一雙

又細又長的腳。

　　爸爸明天就要回來了，真好！我急著想知道他是怎麼決定的。希望妳能多給我寫信。

<div style="text-align: right">阿嘉特</div>

　　附註：如果妳把我的信唸給家人聽的話，請把結尾變動一下，別把耶穌像被濃霧籠罩的那一段唸出來，這有點可笑。也別對他們說，其實，有時候我的心裡會有些憂愁。

八月初

　　自從爸爸回來以後，發生了許多事情，害得我沒有時間繼續記錄。

　　爸爸到的那天晚上，我們在飯店裡吃晚飯，他不太說話，我猜他急著要和媽媽討論。大人有時候真讓人無法理解，我覺得他們冷落了我，所以在回房時，故意用力的把房門帶上。我在床上翻來覆去無法入睡，窗戶外傳來了笑聲和歌聲，我好奇的起

床，想看看到底發生了什麼事。

在林蔭大道上，有一個女孩和一個男孩正面對面在跳舞。他們互相看著，女孩的屁股扭動著，但她的上半身幾乎沒有動。有三個樂師為他們伴奏著，還有一個女人在唱歌。剛開始時，歌聲如泣如訴，之後漸漸響亮，最後尖叫、然後沉寂。那對年輕人一直跳著，他們跳得很美。

我想看他們跳舞，便悄悄離開房間。等我從旅館出來時，他們已經走了，黑夜又恢復了原先的寧靜。

於是，我到海邊散步，沿著海岸行走，聽著浪潮反反覆覆地拍打著沙灘，發出單調而規律的沙沙聲，我突然覺得有些孤單，心裡想著要是外婆、表姐和美美也在這裡，那該有多好啊！

我在海邊走了很久，覺得有些累了，於是往回走，然後坐在林蔭大道上想一些事，不久我就睡著了。睡夢中，有人輕輕推醒我，我睜開眼睛，看到一個少年坐在我旁邊，用葡萄牙語問我：「半夜三更，妳在這裡幹什麼？」

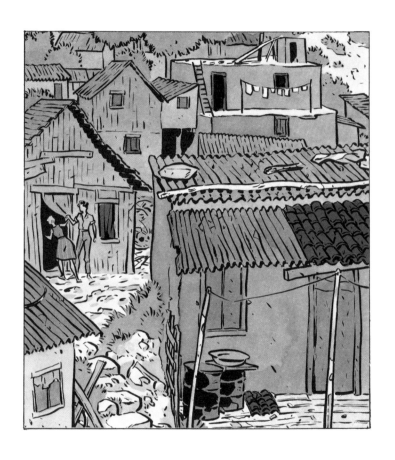

　　我一點兒也不怕他，因為他的微笑很親切，我
們聊了一下。然後他指指對面的一座山，說：「我
住在很遠很遠的一個小木屋裡，就在那些房子的後

面。要不要去？」

我高興極了，因為我終於可以親眼目睹那些用木板和鐵皮搭成的房子。於是我們走了很久很久的山路，經過那些房屋。一路上曼努埃爾（這是他的名字）沒放開我的手，他在碎石、廢物、雜草中踩出一條路來。最後走到一間鐵皮頂上蓋著一塊破布的木板房前，他對我說：

「這就是我家，妳別出聲。我媽媽和兩個妹妹正在睡覺。」

他掀起門口的布幔，我看見三個人躺在地上。

曼努埃爾低聲說：「妳餓了嗎？」

我還真是餓了，因為晚飯時我幾乎沒吃什麼。他拿了兩個碗從屋裡出來，用長柄勺盛了兩碗用肉乾和黑豆做的雜燴湯，我覺得很好吃！這時候，曼努埃爾的媽媽醒了，向我走來。當我謝謝她的湯時，她臉上露出了微笑，並在我額上劃了一個十字，她自己也劃了十字。

「小外國姑娘，願主保佑妳。」

曼努埃爾點燃一支香菸遞給我。我抽了幾口，

那菸又甜又嗆人，於是我把菸還給了他。曼努埃爾解釋說，他媽媽工作賺錢養家，他幫人擦皮鞋，和替人跑跑腿來養活自己和妹妹，和這裡的所有男孩一樣，他也是一個足球迷。

我一直沉默著，眼見這種貧窮和聽天由命的生活，難過得說不出話來。

過了一會兒，他站起來說：「我們走吧？」

我這才想起，如果父母親發現我不見了，他們一定會很著急，也許會去報警。

我們默默地走下山，這時，有一塊石頭從身後滾下山坡。我們不約而同地轉身去看，卻沒有看到任何人。曼努埃爾抓住我的手，低聲說：

「我們趕快走。」

走了一會兒，突然閃出一個影子，擋住我們的去路，在我們眼前，出現一個比曼努埃爾大一些的男孩。

剛開始，他只看著我們，不說一句話。然後，他的目光停留在外婆幾年前送給我的金十字架上，我一直戴著它。

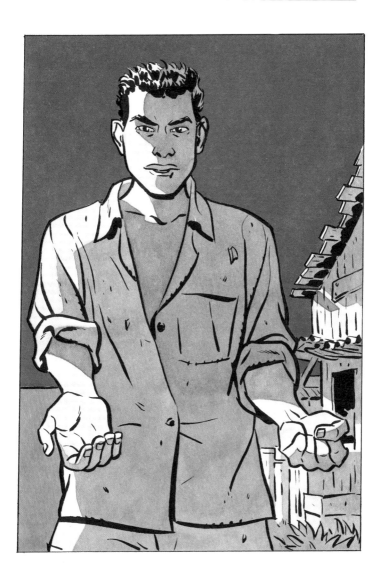

「把那東西給我。」

他的聲音帶著威脅。

我害怕極了，緊緊抓著曼努埃爾的手，不想讓這個傢伙把金十字架搶走。他走近我們一步，又重複：

「把那東西給我。」

曼努埃爾放開我。他是不是要扔下我不管，自己逃走呢？他伸出手，好像要搞我的項鍊，那個男孩嘴上掛著微笑走了過來。這時曼努埃爾趁機撲到他身上，朝他腿部猛踢幾下。那男孩痛得倒在地上大叫。

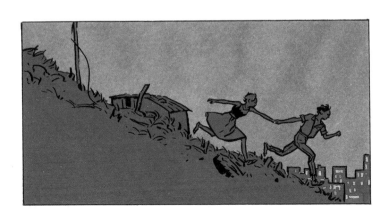

這時曼努埃爾急忙抓住我的胳膊，向山下跑去，我們氣喘吁吁地跑到一條馬路的燈光下。

他把我安全的送回旅館，我不知道該說些什麼才好，心裡很亂，也很替他擔心，如果那個男孩在山上等他，那該怎麼辦呢？他似乎也感覺到了，他說：

「不要害怕，我知道另外一條回家的路。妳去睡覺吧！以後晚上不要一個人出來。」

我真想問以後還能不能見到他，但是一直沒有說出口。我看著他消失在黑夜中，心裡很難受。

旅館很安靜，父母親的房間裡沒有一點聲音，我輕輕地躺回床上……

要養雞啦！

　　從那個奇怪的夜晚算起，整整過了一個星期。爸爸每天一大早就出門，晚上回來總是很累的樣子。白天他到底在幹什麼呢？

　　阿代樂，我陌生的小女兒，真不知道將來妳父親是什麼樣子？也不知道妳和他的關係是否良好。至於我和妳外祖父的關係——其實是不錯的，他除了有煩惱的事之外，平常是一句話也不多說的。我們的相貌倒是很像，例如我黑色的眼睛，和一點點近視，都是他遺傳給我的（不過，我不喜歡戴眼

鏡）；至於我頭髮的顏色和比媽媽還要白一些的皮膚，也是他遺傳給我的。

我最欣賞他那種堅強的性格。在他的保護下，我們很少有麻煩的事。他說，他是一個男人，可以為「他的兩個女人」赴湯蹈火，在所不辭，這確實很了不起。但他對待我的方式卻像對待嬰兒一樣，不論是外出或交朋友方面，都非常堅持。不過，我若想刻意討他的歡心，有時也能騙騙他。我和他在一起時，不如和媽媽在一起時那樣隨便。但是，這也不是一件壞事！

曾經有許多次，我都想把我遇到的事講給媽媽聽。

但是我又想，還是等她和爸爸把計畫告訴我之後，再把我的事告訴他們吧。他們有他們的祕密，我當然也可以有我的祕密！

終於，有一天，爸爸說：「咱們三個人到海灣去玩，妳說怎麼樣？十分鐘後出發！」

他顯得既著急又興奮，這似乎不太尋常，我心裡想，他一定還有什麼事沒告訴我們，要不然，他

不會突然想帶我和媽媽出去玩。

「真的是到海灣玩嗎？還是有別的事？」我問爸爸。但是他只是神祕地笑了一下，然後催促我們準備出門。於是不一會兒，我們三個人便沿著林蔭大道向前走，他從口袋裡掏出一串鑰匙，在一輛綠色吉普車前站住，問我：

「妳要坐前面，還是坐後面？」

「前面。」

媽媽沒有意見，就坐到後面去。

我想問爸爸，這輛吉普車是不是我們的？但後來我什麼也沒說，爸爸顯得有些失望。（活該！早該把祕密告訴我的。）

　　我們開到海灣那邊一個比較大的城市，然後駛入一條不太平坦的小路。這中間，我們誰也沒有講話。路邊房屋的間隔越來越大了，好久好久，我才看見一個路牌：聖貢薩洛鎮。這個小鎮看起來既荒涼又寒酸，我們駛過一個花園洋房。

　　「這是阿羅多大夫的房子。」爸爸說起話來好

像是本地人。

吉普車開進一條死巷，在一扇綠色的大門前停了下來。

「我們到了。」

他打開大門，挽著媽媽，向我伸出另一隻手，但是我裝作沒有看見。我們經過一個種著芒果樹和香蕉樹的庭園，看見一座矮房子。

「咱們去參觀一下吧！」爸爸提議著，他的神情看起來像一個搗蛋的孩子。

「廚房在哪兒？」媽媽問。

這時，我問：「咱們進去做什麼？」

「在客廳後面有一個鋪了瓷磚的大房間，一半可以做飯廳，另一半則做廚房。妳們喜歡嗎？」

我們沒有吭聲，他接著說：「妳們看，那邊的小山丘上還有一棟房子，不過那房子是為……」

「我想我們應該先告訴阿嘉特答案。」媽媽提議。

於是爸爸打開冰箱，取出一瓶香檳酒，然後才對我說：

「經過認真考慮，我認為在這兒安頓下來最好。」

「那我們靠什麼生活？」我問。

「養雞呀！一開始，我們先在小山丘的房子養四百隻小雞，等雞長大後，再拿到市場上賣。這樣，我們三個人就可以真正地回歸大自然了。」

「我原以為媽媽討厭羽毛呢！」

「這些都是可以去適應的，而且我會戴著手套養雞，時間一長就會習慣的。」媽媽說。

「那麼，我在這兒要做些什麼呢？」我問。

「妳先上語言學校學葡萄牙語，然後幫我在市場上賣雞。」爸爸似乎把一切都計畫好了，但是他卻沒有事先和我商量，也沒有詢問過我的意見。

「那麼，我的朋友呢？在這裡，我誰也不認識，有誰能陪我說話呢？」

爸爸一點也不覺得困難，他說：「阿羅多大夫有兩個和妳年齡相當的女兒，妳很快就會有朋友的。」

爸爸又帶我們去看一座廢棄的花園，然後說：

「我打算在這裡蓋一座雞舍，從上面引水、粉刷牆壁、消毒。我在考慮是不是要找一個當地的年輕人來處理這些工作……」

這時候，我想到曼努埃爾也許是個合適的人選，他不但能幫我們解決很多問題，對他而言，也可以賺比較多的工錢。至於我呢？我也多了一個朋友。但是，該怎麼對爸媽說呢？

爸爸打開了香檳酒：「先喝香檳酒，慶祝我們的新生活吧！」

媽媽似乎也很高興的舉起酒杯，表示贊同。但是我心裡卻想著曼努埃爾的事。

我一直沒說話，爸爸注意到了，他有點著急的問我：

「怎麼不說話？有什麼不對的嗎？」

我只好硬著頭皮說：

「在我說出來之前，你們必須先答應我不會亂猜，然後我們才喝香檳酒。」

他們兩人顯得有點不安，隱隱約約露出疑惑的

態度，爸爸搶先說：

「妳說吧！我相信並沒有發生什麼大不了的事，一定是妳小題大作！我們聽妳說。」

我把一切都說出來了，從旅館跑出去、到海

灘、遇見曼努埃爾、小木屋……（碰到壞人的那一段，我略過不提）。媽媽驚訝地看著我，爸爸的臉色沉了下來。我強調曼努埃爾會是一個好幫手，爸爸走到我面前，我以為他要打我耳光，他卻摟著我的肩膀，說：

「阿嘉特！這次幸虧妳遇見像曼努埃爾這樣好的孩子。不過，答應我！以後絕不再做這一類的蠢事！」

我答應了。媽媽臉色還是有一些蒼白，爸爸說：

「為我們三個人、為我們的家、為將要養的雞、為妳的朋友曼努埃爾，乾杯！」

八月中

我興奮得不得了，並迫不及待地想要立刻將這個好消息告訴曼努埃爾。於是第二天一大早，爸爸就和我去曼努埃爾住的山上。我本來擔心會找不到他家，可是，他卻意外地出現在我們的眼前。他看

到我，顯得很激動。

我們向他說明來意，他考慮了一會兒之後，答應明天來我家。他做起事來真像個大人，不像我們這個年紀的少年。

後來我和媽媽一起去拜訪醫生的妻子。她是一個褐髮、嚴肅的胖女人，樣子並不討人喜歡。她的女兒則穿著用襯裙硬撐起來的蕾絲裙子。她們輕蔑的看著我的短髮和牛仔褲後，咯咯地笑著跑掉了。我不敢相信她們能成為我的朋友。

媽媽也很煩躁，醫生太太會說一點法語，她介紹一個大約十四歲的姑娘給我們認識。她向著廚房的方向，有點不耐煩地叫道：

「安娜！……安娜！」

然後一個紅棕色皮膚的少女，光著腳，搖搖擺擺地走出來，神色有些冷漠的看了我們一眼。當那女孩抬起眼睛看醫生太太時，灰綠色的眼睛裡夾雜著既敬畏又藐視的眼神，我感到很驚訝。

「她是我的乾女兒安娜·瑪麗亞，幫我做一些

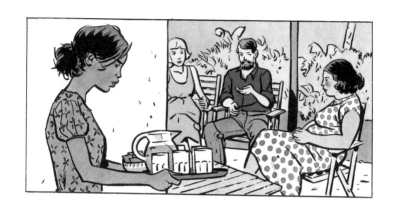

家事。」醫生太太說。

　　她吩咐安娜‧瑪麗亞一些事情，聲音一點也不
溫柔，根本不像她所說的，是她的乾女兒。

　　我跟著安娜‧瑪麗亞去廚房，她不太情願地拿
了幾個不太乾淨的杯子、一瓶果汁和一些點心，放
在盤子裡。盤子裡只有五個杯子，但是連她自己算
進去，應該是六個人才對呀！不用說，安娜‧瑪麗
亞一定是貧窮家庭的子女，雖然名義上是乾女兒，
實際上仍是個女傭。

　　我們邀請醫生一家有空來作客，安娜‧瑪麗亞
也在邀請之列！

　　我急著想回家，媽媽也是。當我們要回家時，安娜·瑪麗亞目送我們出門，但她的嘴角卻掛著嘲諷的微笑。

　　回到家裡，電話響了，爸爸在電話另一端對我們說：

　　「雞籠方面還有些問題，我得到那裡過夜了，妳們兩人好好睡覺吧！」

牛羣逃跑的夜晚

　　我們很早就上床睡了，媽媽顯得很緊張。這也難怪，房子裡只有我們母女倆人，而且我常聽爸爸說這裡治安不好，應該買支槍，他還說要教媽媽射擊等等。我突然想起大門忘了關，於是媽媽起身去關大門時，手裡還拿著榔頭，後來她踮著腳尖走回來，我覺得很好笑！

　　到了深夜，我被外面的聲音驚醒，發現花園裡有人走動，而且腳步很沉重，我的心咚咚跳，趕快推醒媽媽說：

「媽媽，妳聽！外面有人。」

此時，外面有清楚的奔跑聲，以及樹枝折斷的聲音。媽媽拿起榔頭，毫不畏懼的走到窗戶前，打開百葉窗。

月光照射下來，大地好像白天一樣清清楚楚，我們看見兩、三頭牛穿過花園，向小山的方向跑去，這種罕見的情景嚇得我們目瞪口呆，耳邊還聽到人的吆喝聲。媽媽笑笑說：

「好像是牛走錯了路。」

我們連忙跑到陽台上看，媽媽手裡還拿著榔頭，我看到大約有十幾頭的牛湧向大門這一邊，然後有三個人跟在牛羣後面追趕，想要阻止牛羣進入院子裡。牛羣擠在大門前，不斷地發出鳴叫聲。其中有一個人發覺大門是鎖上的，於是他想到了一個辦法可以驅趕牛羣，他用鞭子在空中抽打，發出刺耳的聲響並且發出吼叫聲，於是被驚嚇的牛羣開始向小山那個方向奔跑，在擁擠中，有些牛被撞倒……。

「有些牛也許已經逃走了，一定是從屠宰場那

邊逃出來的……」媽媽望著牛羣說。

　　當牛羣的奔跑聲和人的呼叫聲消失在小山那邊時，媽媽點了一支香菸，然後坐在長椅上。她看著被糟蹋的花園，我想她一定在為被糟蹋的花園傷心。

　　沒想到，她卻對我說：「這真是一個奇特的夜晚，阿嘉特！妳不覺得嗎？妳看月光多美啊！再過幾天，月光就不會如此明亮了，大自然的力量真是奇妙……我想為那些逃走的牛羣喝一杯香檳酒，妳想不想？」

　　第二天早晨，爸爸和曼努埃爾到達時，看到花園的景象頗為驚訝，我們講述著「夜晚牛羣逃跑的故事」。於是爸爸決定要買一支槍。

　　我發現曼努埃爾有點侷促不安，媽媽和我帶他去看他的房間，他把少得可憐的東西和足球放在房裡。他對媽媽微笑，卻躲避我的目光。隨後他去找爸爸，幫他安放雞舍，過了一會兒，我也去那兒，雞籠已經安置好了。

　　爸爸說：「我們得做一個照明裝置，把開關放在房間裡。小雞看見光，就會把夜晚當成白天，開始吃飼料、喝水，以及玩耍。」

　　我看著空空盪盪的雞籠子，想像著馬上將會有數百隻可愛的小雞在裡面拍著翅膀玩耍、啄食和喝

水的情景，覺得一定很有趣，尤其是那吱吱喳喳的
叫聲，會顯得熱鬧非常。

　　我突然想到一件事，於是我問爸爸：

　　「那麼這些小雞上廁所之後要怎麼辦呢？」

　　爸爸微微一笑，說道：「雞籠底下的鐵皮板可
以像抽屜那樣抽出來，每天都要洗，我希望妳能做

這件事。」

曼努埃爾對我眨眼睛,意思是說:別擔心,有我呢!

晚飯時,媽媽敲著銅鐘,通知大家吃飯。那銅鐘是從壁櫥裡找出來的,自從我們搬到這裡後,每次要吃飯時她總會這麼做。

「各位,開飯啦!飯要冷啦!」

十分鐘後,還不見曼努埃爾的影子。

爸爸說:「妳去找找,說不定他不好意思來吃飯。」

天快黑了,媽媽給了我一個籃子,並在裡面塞了一些火腿、米飯及點心。

「你們去野餐吧!第一天晚上他可能會不好意思,這樣他會覺得自在一些。」

我拿著手電筒找他,他不在房間裡,也不在花園裡,他大概在小山上。我經過雞舍時叫了他好幾次,也沒有人答應,我有些著急了。

「曼努埃爾,曼努埃爾,你在哪兒?」

　　我終於聽見輕輕的口哨聲，發現他正把兩隻胳臂交叉著，躺在乾草中，看著天空。他把臉別過去，我看見他哭了，心裏覺得很難過。我知道他想起留在小木屋裡的母親和妹妹，而我們對他而言，只是陌生人罷了。

　　我把手輕輕地放在他的手上，我問他：「你餓嗎？」（我們第一次相遇時，他對我說的也是這句話。）

　　「嗯！我餓了。」他對我微笑。

　　我們開始吃飯，然後笑了起來，因為我把奶油抹到臉上了。他從口袋裡掏出手帕，微笑著遞給我，這是我第一次在月光下野餐。

八月底

　　一切終於就緒，總算可以接待第一批小雞了。明天，我要和爸爸去里約接牠們。曼努埃爾也不再傷心了，他幫爸爸在離廚房不遠處建了一個木棚，木棚外面有鐵絲網，小雞在籠中養四個星期後，便

41

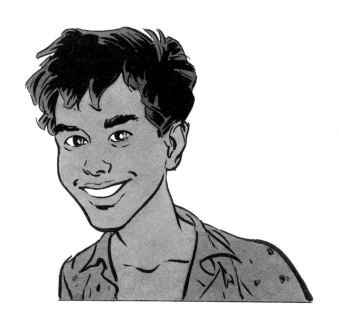

可以轉到這裡飼養。

　　媽媽略帶譏諷地說：

　　「這樣一來，雞和我們便再也分不開了，咱們和這些小傢伙會更加親密。」

　　曼努埃爾笑吟吟的看著我，爸爸則聳聳肩膀。

　　爸爸和我大清早就出發去里約，他好像很高興能夠單獨和我在一起，我們像朋友一樣交談。

　　「阿嘉特，我們來這裡生活一陣子了，妳會不會不習慣，或是想念巴黎呢？」爸爸和善地問我。

「不會，我一點也不覺得厭煩。只是，有時候會想家，尤其是外婆、表姊和美美……但是我還是很喜歡我們的新生活，而且我很高興有曼努埃爾陪我，我也決定要教他認字……。」

爸爸似乎很滿意。沿路，我們繼續聊著。

當我在車上對爸爸說，我覺得他最近的氣色看起來很好時，他顯得很高興。（眞不可思議，大人聽到幾句恭維話就高興得不得了！）

在回家的路上，吉普車的後座載著剛出生的小雞，小雞被裝在有許多小孔的紙箱裡，嘰嘰喳喳叫得讓人心疼。這時氣溫至少有攝氏40度，眞是酷熱難當！

「我們最好等到晚上再回去。」爸爸焦慮地說。

我不斷的打開紙箱，又關上紙箱。我敢說氣溫太高，一定死了好多小雞。

回到家裡，爸爸估計大概損失了四十多隻小雞。曼努埃爾拿了一把鏟子，在花園裡挖了個坑，把死雞埋在裡面。

　　然後爸爸和媽媽在每隻小雞的鼻孔裡滴入一滴
疫苗，他們很快就幫小雞接種好了。曼努埃爾和我
再一批一批地把牠們移到籠子裡。

　　「每一層不要超過四十隻，」爸爸囑咐。

　　我看見圓滾滾的小絨球抖動著身體，把小腦袋
伸出柵欄又吃又喝，真是迷人。

　　我急著想把事情弄好，結果一不小心把柵欄砸
在一隻小雞的身上，可憐的小傢伙，脖子被卡住
了！牠掙扎著，我嚇得不知所措。曼努埃爾跑過
來，輕輕地把小傢伙救了出來，但是小雞的脖子已
經歪了，不過還是活下來了。牠開始斜著腦袋倒退
著走路，爸爸只好把牠單獨放在最後一個空籠子

裡。

我在雞籠前忙了好久，覺得有點頭暈，大概是空氣不好的關係。

這時候，曼努埃爾把我拉到外面去，有點神祕地對我說：

「阿嘉特，我有東西要給妳。」

他把我拉到小山上，然後向前跑，接著就不見了。我等了一會兒，不久，曼努埃爾從黑暗中走出來，手裡捧著一只風箏。

「我做給妳的。」

曼努埃爾一臉燦爛地笑著看我。

我很驚訝，因為這是一只很漂亮的紅色風箏，遠遠看起來像一隻大紅鳥。

我問：「它能飛嗎？」

他沒有回答，把風箏放在我手裡，就跑開了，從他的手裡，拉出一條好長好長的線。接著，他叫：

「把手放開！」

　　然後風箏就升起來了，我們看著風箏向開始變暗的天空升去。

　　慢慢地、慢慢地愈變愈小，紅色的身體在風中擺動著，像一隻盤旋的老鷹。我靠在曼努埃爾的背上，覺得有一絲幸福感，像風箏一樣自心中升起。

　　「妳喜歡嗎？」

　　「非常喜歡。」

　　「那我就很高興了。」

　　回家後，我把紅風箏掛在房間的牆上。

4

暴風雨

九月初

　　自從小雞來到我們的雞舍以後，我們全家以及
曼努埃爾都期待著牠們長大，我常常觀察小雞們的
動作，實在非常可愛。牠們吃飼料、喝水，以及
……排泄。但是我覺得小雞長大的速度，和牠們吃
的東西比起來，並不算太快，大概是天氣的關係

吧！爸爸顯得很著急。

　　約瑟菲娜表姊來信了。她談了很多學校的事，還談到她母親送給她的一雙漂亮靴子。我看著自己曬得黑黑的雙腳，覺得離她非常遙遠，三個月前，我們還是那麼親密、那麼心靈相通呢……

　　想到這裡，我就覺得有些憂鬱。但是我仍然打起精神，試著忘記心裡的不愉快。我去找曼努埃爾，催促他應該要上課了。最近雖然忙著照顧雞羣，但是我仍然每天都會敎他如何讀寫，而且他進步得很快。

　　星期六，爸爸要買新飼料，於是帶著曼努埃爾去里約。他今天要拿薪水回家，他有很長一段時間沒有看見母親和妹妹了。

　　晚上，他回來時，遞給我一個籃子，對我說：

　　「給妳的禮物。」

　　「禮物」在籃子裡蠕動，我到院子裏將籃子打開，原來是一隻黃色的捲毛狗。

　　「我在小木屋附近撿到的，牠很可憐，所以我……」他不安地看著爸媽，而他們却一言不發。

　　過了一會兒，爸爸才說：「妳還等什麼？牠一定餓了。」

　　於是我和曼努埃爾立刻去找了一些食物。牠想必是餓壞了，因為牠什麼都吃，一點也不挑食。

　　卡拉就這樣走入了我的生活。牠總是在我的床腳下睡覺，我走到哪兒，牠就跟到哪兒。我還把牠帶到雞舍，讓牠熟悉小雞，如此一來，當我們把小雞放到地上玩時，卡拉就不會咬牠們。

九月十八日

　　兩天以前，我做了一件不太應該的事，我偷看了一封媽媽寫給妮可阿姨的信，從信中可以看出媽媽的心情。

　　我親愛的妮可：

　　我很少寫信給妳，真是抱歉！和我們預料的完全相反，小東西長得不夠健壯，牠們可能還需要一段緩衝期，才能從雞籠中移到外面的雞舍去飼養。

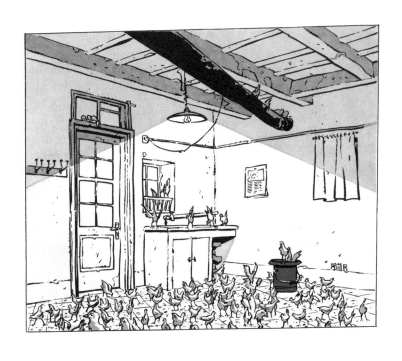

我的廚房已經變成雞舍了（我們又安置了三個新籠子），因此我把廚房移到曼努埃爾的房間裡。他則搬到和阿嘉特房間相鄰的一個小屋裡。客廳變成飯廳了……有一天，我生氣地在三個房間的門上都釘了一塊牌子，上面分別寫著：「這裡已改成雞舍」、「這裡是廚房」、「這裡是飯廳」。至於阿

嘉特，她卻覺得在雞舍和廚房之間跑來跑去很有意思。

我們整天都在雞毛和雞屎的氣味中打滾，這種氣味在炎熱的天氣裡，真是令人難以忍受。前天夜裡，我對丈夫發怒：『你聞聞看！連我的手臂都有一股雞味。』

他說我瘋了。我說他也有一股雞味，他就只會傻笑。

總之，我們配合雞的節奏生活。黎明即起，和雞同時睡覺，真是疲乏不堪！這簡直是擺脫不掉的煩惱！想的是雞，做的夢也是雞，我都快變成雞了！

天氣越來越熱，日子飛快地逝去，再過兩個多月，就是聖誕節了！現在我實在很難想像寒冷及下雪的日子。我想，我們除夕夜的菜單上不會有火雞大餐！因為這些該死的雞真令我噁心！

我很想妳。

安妮

附註：由於我親愛的丈夫把控制雞夜裡吃食的

開關安裝在房間裡，使得我們無法睡覺。我們總搞不清是誰開了開關（或沒有開），所以我們只好輪流起來察看……

　　我在她房間裡看到這封信，不知道她後來是寄出去了，還是撕掉了。

十月初

　　明天，我們就要去屠宰場賣雞了。

　　「這一次先賣二百五十隻，剩下的星期六再賣掉。」爸爸興奮地說。

　　「要抓住牠們，可眞是一項劇烈運動啊！」媽媽嘆氣說。

　　我們三人，加上曼努埃爾，把雞羣從籠子裏放出來，然後看著在網子後面走來走去的雞。數了數，大約有六百隻。

　　「雞的數目少了一些，你們不覺得嗎？」爸爸問。

「你說得對。」媽媽回答。

有人偷我們的雞。我開始想像小偷翻越大門、溜進花園的情景。他們一個人從柵欄上面捉雞，另一個人招著雞的脖子。然後，把牠們塞進一個袋子裡。爸爸要用槍嗎？還是只和他們打一場架就行了？

要是……要是……要是我和曼努埃爾一起把這些賊制伏的話，表姊一定會驚奇萬分的！

「我們以後再研究這件事吧！明天早晨五點

55

鐘，大家在橋上集合。」爸爸說。

　　我怎麼也睡不著，小時候讀的偵探小說在腦子裡轉來轉去，書中的英雄所向無敵，屢屢打破小偷或強盜的詭計。我曾經想像能有同樣的奇遇；也許⋯今天夜裡⋯⋯，我似乎聽見有人在動，沙沙聲⋯⋯但是卡拉沒什麼反應，這雖然使我放心許多，但也令我感到失望。

第二天早上

　　媽媽把我從床上拉起來：

　　「快起床！爸爸他們把雞放進紙箱時，要妳清點呢！」

　　她又戴上手套，抱怨說：

「到處都是雞毛，我差一點吐了。」

屠宰場的職員把一種像鉗子的東西插進雞的嘴中，用力一戳，雞的下顎就被戳穿，腦袋也一起穿了孔。雞的頭朝下，排成一行，血一滴一滴的流在一個大盆裡……。死肉的氣味令我噁心。爸爸發現我不舒服，就說：

「我們去海邊玩好嗎？我想去游泳，在海水裡泡泡，身上就不會有雞味了。」

過了幾天以後，第二批的雞也賣出去了，然後我們進行了一次盤點，發現總共有二十多隻雞被偷走。

爸爸說：「這次大家把眼睛睜大一點。阿嘉特，如果卡拉夜裡有不安的情況，妳就通知我。我不相信會抓不到小偷！」

而我另有主意，但是當我把計畫告訴曼努埃爾時，他好像並不怎麼興奮。

「妳父親會發脾氣的！」

可是我很堅持，並且向他撒嬌。

最後他還是答應了我。

於是我去雜貨店買了兩個哨子。幾天過去了，都沒有發生什麼大事。

但有一天晚上，天空低沈昏暗，遠處隱隱傳來雷聲，木棚裡的雞嚇得躁動不安。

「我看暴風雨就要來了，最好準備一些蠟燭，然後把門窗都關好。」媽媽看著窗外說。

大滴大滴的雨點開始落下，暴風雨來了！花園裡的樹在大雨下顫抖，有一棵香蕉樹因過於脆弱而折斷了。

「曼努埃爾，跟我到木棚去看看。」爸爸說。

我跟在他們後面，雞都嚇壞了，擠在牆角。雨像小瀑布似地，從縫裡流進來，把雞都淋濕了。

「牠們這樣會窒息死掉的，我們得想辦法把牠們分開。」

他們跨過柵欄，在摻著雞糞的泥湯裡踩來踩去，但就是沒辦法把擠在一起的雞分開，爸爸最後只好放棄了。

「這沒用，我們在白白浪費時間，等暴風雨過

去，我們再來處理吧！」

媽媽穿著游泳衣在屋外洗了一個不花錢的淋浴，我也參加了。雨打在我們的臉上、身上，痛快極了。

一直到天亮時，雨才停止。我們「欣賞」著災情：幾十隻雞在泥水裡覓食；另外一些雞濕淋淋

的、可憐兮兮的堆在一起，一動也不動。

「不知道死了多少，真是太出乎意料了。」爸爸喃喃地說。

他把死雞和活雞分開，死雞遞給媽媽，媽媽又扔給曼努埃爾，曼努埃爾把牠們堆在手推車上。

「這些傻瓜都悶死了，一共多少隻？」

「一百四十二隻！」

「只有一個辦法，在花園裡挖一個坑，把牠們燒掉。」

爸爸和曼努埃爾挖了一個大坑，把雞屍扔在裡面。然後，花園裡便升起一股濃煙，一股汽油和燒肉的氣味撲鼻而來。媽媽坐著，前面放著一杯茶，我也坐著，前面放著一杯牛奶，我們一起在看這個景象。

「真是倒霉的損失，不知道我們還能不能繼續做下去。」她說。

我什麼也沒有回答。

十月底

我親愛的外婆：

收到妳的信，我真是高興極了。夜裡我常常看妳的照片，我看到貓咪美美坐在妳的膝上。我盡力不讓眼淚流下來……卡拉替代不了美美，也永遠沒有人替代得了妳。

　　妳問我歪脖子的雞怎麼樣了？哎！牠長得健康極了，倒退著走路還挺神氣的。這是我唯一喜歡的雞，別的雞我都覺得很笨！一個星期以前，我們遇到一場可怕的暴風雨，死了很多雞，所以我們很有可能會放棄養雞，去伊卡拉伊開一家飯館。

　　我覺得改變生活方式很有趣，特別是曼努埃爾還跟著我們。從我寄給妳的照片上看，妳覺得他怎麼樣？漂亮嗎？聖誕節快到了，不能和大家在一起，心裏很難過。但是我仍然希望妳能：

 1.給我寄一小瓶羅莎香水……這是送給媽媽的禮物。這兒東西太貴，我買不起。

 2.買一小袋綠橄欖給美美，牠很喜歡吃喔！

 3.告訴表姊：我對她的友誼始終不渝。外婆，我很想妳！爲了我，妳要好好疼愛美美喔！

<div style="text-align:right">阿嘉特</div>

5

抓小偷！

十一月

　　昨天夜裡兩點鐘左右，卡拉舔我的臉，把我弄醒了。我睏得要命，把牠趕走，但是牠不肯走，只到門邊輕輕地聞一下，然後，又一聲不響地回到我的身邊。平常，牠總是老老實實地睡到天亮，現在卻一反常態，是不是小偷闖進花園了？那，我長期

等待的機會終於來了嗎？

於是，我起床把耳朵貼在門邊，又把耳朵貼在半開的窗戶上，但是什麼聲音都沒有聽到。但是，我想，狗的聽覺要比我們的聽覺強多了。要不要叫醒父母？還是堅持我的計畫？我承認自己也不能肯定，但是……

我輕輕敲著我和曼努埃爾房間之間的牆壁。但願他能聽見我敲牆的聲音！隔壁也碰碰地敲了一下，幾秒鐘後，曼努埃爾赤著腳，手裡拿著一根棍子，溜進我的房裡。卡拉耳朵垂著，嘴裡發出嗚嗚的聲音。

「我肯定花園裡有人。」

曼努埃爾從他褲子口袋裡掏出一個口哨和一根細繩，他把細繩栓在卡拉的頸圈上。

「妳待在這兒別動，我和卡拉去看看發生了什麼事？」

「不行！這是我們的計畫，我要跟你一起去，兩個人不算多。」

　　他不再堅持，於是我們三個溜出房間。天空很黑，月亮被烏雲遮住了。

　　曼努埃爾說：「妳帶著卡拉，我從後面繞到雞棚，我們在那兒會合。如果發生什麼事，妳就吹哨子！」

　　我緊緊抓住臨時做的牽狗繩。（這時我想，卡拉若是一條狠狗就好了！）一塊石頭在小道上滾動，我緊貼在牆上，嚇得魂不附體。要是通知爸爸就好了，現在還來得及，離他房間的窗戶只有幾公尺。但我告訴自己，不行！卡拉叫都沒叫，我拉著繩子向前跑。我似乎看見一個蹲著的人影，走過去一看，原來是一把倒在地上的靠椅。

　　只要再走幾公尺就到房子的轉角了，在那裡，就可以對雞棚一覽無遺了。在牆的另一邊，離我很近的地方，有人的呼吸聲傳來，我差一點嚇呆了，我很想放棄，幾乎是貼著牆在地上爬；我爬過了牆角，眼睛已經習慣了黑暗，突然，我看見一個蜷縮的人影準備撲過來。

　　哨子，快！我來不及吹哨，那影子就撲到我的

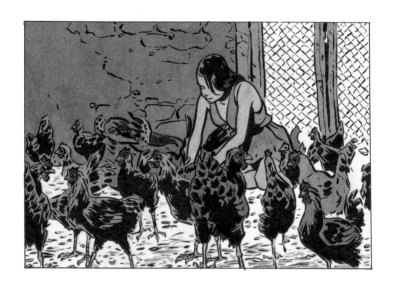

身上，然後，很快地用手捂住我的嘴巴，原來是曼努埃爾！我在慌亂中竟忘記這是和曼努埃爾會合的地點了！

曼努埃爾抓住我的肩膀，低聲說：

「妳來遲了！我看見雞棚下面有一個人，我有把握能抓住他，我們三個一塊去。」

　　他抱著卡拉，我的膽子也大起來了，我們慢慢前進。曼努埃爾一個人，就可抵得上泰山，我覺得他簡直帥呆了！

　　我們儘可能地接近雞棚，看見一個人影在雞羣中蹲著，只要一隻雞到那影子抓得著的地方，就一定會被抓住，然後就會被他塞進腳旁的口袋裡。曼

71

努埃爾抓住我的肩膀，把牽卡拉的繩子遞給我。

「我過去了，妳在這裡擋住他的去路。」

他跳過柵欄，向賊撲去。雞群咯咯咯地叫了起來，還有拍打翅膀的聲音。卡拉從我手中跑掉，把鼻子貼在柵欄上，狂吠起來。

曼努埃爾正和「敵人」展開搏鬥，我突然想起口哨，於是使勁地吹了起來，曼努埃爾一不小心失去平衡，賊從他手中逃脫。

「阿嘉特，快抓住賊！」

我抓住朝我衝來的的影子，曼努埃爾跑過來援救我，一束強光突然照著我們，原來是爸爸拿著手電筒趕來。曼努埃爾死命抓住賊不放，而我已經筋疲力盡了。小偷是個女的，比我稍稍高一點的女孩兒，她一直在掙扎，可是當爸爸有力的手腕抓住她的胳膊時，她再也逃不掉了。陽台上也亮起了燈，媽媽跑來了，叫道：

「天哪！出了什麼事？沒有人受傷吧？」

爸爸回答：「妳別著急，沒有人受傷，給大家準備些咖啡吧！曼努埃爾，你對這姑娘說，請她安

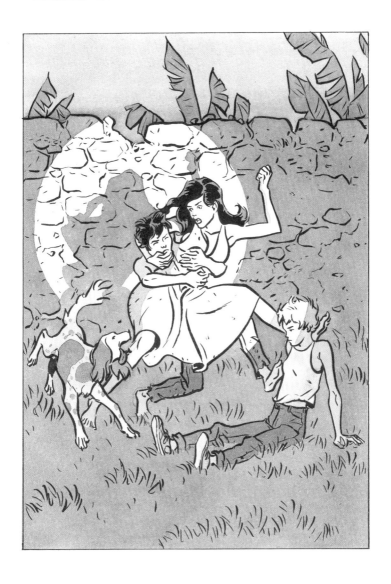

靜些，誰也不會傷害她。」

這時候，我才在燈光下認出那個小偷，竟然是醫生太太的乾女兒安娜‧瑪麗亞！我驚訝得說不出話來。

為什麼，為什麼，為什麼呢？

她扳著臉，什麼話也不說。媽媽很安靜地用小匙在杯子裡攪她的咖啡，安娜‧瑪麗亞低著頭，表情木然，並且機械地用小湯匙攪著咖啡，似乎是在等著爸爸將她交給警察帶走。

我看見媽媽在觀察她，眼裡有一種寬容。然後她說：

「現在，大家都需要休息。安娜，妳先回家吧！明天十一點鐘左右，我在這裡等妳。」

安娜直盯著她的眼睛說：

「明天見，我發誓。」

她從容地走下陽台的台階，消失在花園的黑暗中。曼努埃爾顯得有些不安，他可能在想，爸爸會責備他，他頻頻向我投以既生氣又焦急的目光，像是在說：「都是妳啦！」

　　爸爸喝完他的咖啡後，說：

　　「我們明天再談，你們和雞羣一樣叫我厭煩，我要去睡了。」

　　媽媽收拾杯子，曼努埃爾和我都沒有動，也沒有幫她。

　　曼努埃爾看著我，然後站起身，但什麼也沒有說，當他從我身邊經過時，用手拍了拍我的肩膀，

就走了。

媽媽過來坐在我身邊，說：「今天夜裡真奇怪，只剩下我們兩個，真像牛羣逃跑的那一夜。別為安娜・瑪麗亞煩惱，我們會設法解決的，這不全是她的錯。親愛的，妳去睡吧！別忘了卡拉。」

她親了親我的臉頰。低聲說：

「我多麼希望回到像妳現在這樣的年齡。」

然後就回房去了。我又待了幾分鐘才回房間，卡拉跟在我後面。

她為什麼希望自己是十二歲呢？好像當一個遠離家園的小女孩是一件很快樂、很容易的事那樣……我實在希望自己趕快長大，而她卻希望回到十二歲。

這一夜我睡得香極了，當我醒來時，看見爸爸坐在我的床邊抽著菸。他俯身親親我：

「妳本來應該挨一頓揍的，但是妳已經長大了，就算了。我本來想打發曼努埃爾回去，因為我覺得他在這裡，只會讓妳做錯事（我閉口不說話，但心裏很氣他），但是，妳母親支持妳，所以我也

不堅持了。（阿代樂，我親愛的女兒，不管將來妳幹什麼傻事，我都會支持妳！）曼努埃爾可以留下來和我們在一起，不過有一個條件：如果妳再有像昨天那樣的古怪念頭，我可不會再容忍了。」

聽爸爸這樣說，我心裡很高興。我向他眨眨眼：「我答應你！」

其實爸爸是對的。如果和我們打架的不是安娜‧瑪麗亞，而是一個真正的賊，如果帶著武器，情況也許會很糟。我說：

「你是個討人喜歡的爸爸！」

我看得出來，他正忍住微笑，保持著他該有的威嚴。

我問：「安娜‧瑪麗亞的事情怎麼樣了？」

「我們和她談了很久。其實，這事不必讓醫生家的人知道。因為她是情有可原的，她家裡有八個兄弟姊妹，而且父親是農人，收入微薄。她偷幾隻雞帶回家裡或者拿去賣錢，貼補家用，也是可以諒解的。」

我猛地從床上站起來叫道：

「爸爸，我有個好主意。」

他嘆息：

「又來了！妳真是改不了。」

「如果咱們放棄養雞，去開一家飯館，就可以雇用她，對不對？」

我很興奮，因為這樣我又可以多一個朋友。

爸爸說：「沒辦法。首先，什麼都還沒有定下來，必須弄清楚我們的現狀。我們目前能為安娜‧瑪麗亞做的，就是讓醫生太太多給她一些薪水，這樣對她會好一些，妳母親已經邀請他們一家人明天來吃午飯，當然也有安娜‧瑪麗亞。至於以後，就要看情況了。小淘氣，起來吧！曼努埃爾在等妳給他上法文課呢！」

第二天的午餐約會，我玩得很開心。起初，安娜‧瑪麗亞似乎有點侷促不安。當醫生一家人來到我家，坐在客廳聊天時，安娜‧瑪麗亞靜靜地站在一邊，低著頭沒有說話。我走過去，朝她友善地微笑，而她也向我點頭微笑。我牽著她的手，然後拉著她到我的房間去，我們聊著聊著，她就不再緊張

了。

　　安娜・瑪麗亞很可愛，她和我一起在廚房幫媽媽的忙。喝飲料時，她又拿瓶子、又送酒杯，然後和大家一起坐著喝飲料。那時，我看見醫生太太一臉驚訝的神情。當他們要走時，安娜・瑪麗亞提議要幫媽媽洗碗，醫生太太也只好同意了。

　　醫生邀請我們下星期去他們家吃飯。我打賭安娜・瑪麗亞也會上桌跟我們一起吃。有我們的做法在前，醫生太太也無可奈何！

十二月二十四日

　　今天早晨醒來時，有一種莫名的幸福感，不一會兒我就明白了：因為今晚是聖誕夜。

　　天氣很晴朗，媽媽已經將家裡都打掃乾淨了。陽台剛剛用水沖洗過，水漬還沒乾，陽光映在屋子裡閃閃發亮，而空氣中則飄散著花園裡的香氣。

　　時間還早，但是曼努埃爾已經來找我了，他看起來有一點尷尬，手裡拿著一個紙捲，他把紙捲遞

給我，打開一看，原來是一幅畫，上面用大大的紅字寫著「聖誕節快樂」，畫裡面有幾隻母雞護著一羣小雞，卡拉追逐著蝴蝶，爸爸、媽媽和我手拉著手，曼努埃爾正遞給我一隻紅色的風箏……。

「你畫得很好，每個人都很有趣。應該把它放在玻璃框裡，這樣就不會被弄壞了。」爸爸說。

曼努埃爾高興得臉都紅了。

媽媽提醒說：「趕快！曼努埃爾得趕著搭車，該去準備一下了。」

曼努埃爾今天要回去和他母親、妹妹一起過聖誕夜。

「去看看妳的好朋友在做什麼？我可不願意他錯過了車班。」爸爸對我說。

早點還沒有吃完，媽媽就在他床上放了一套藍白相間的西服、一件藍襯衫、新涼鞋及一個白紙包（我個人送他的禮物）。

當他走出房門時，我看得目瞪口呆。曼努埃爾穿著新衣服，他的樣子完全變了，一點也不像我原先認識的那個男孩，這次他給我的印象很特別，我

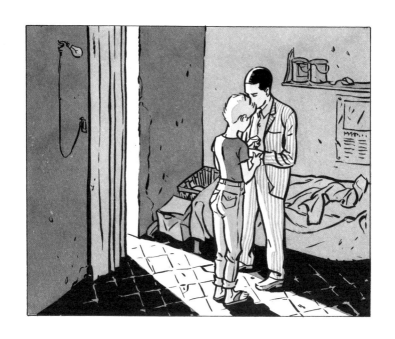

好像第一次認識他似的。

我們心裡都為這一刻而感動，但是我們也有點
彆扭地相互看著。忽然間，我閃過一個念頭：我希
望他能吻我。

他打開我送給他的禮物，從盒子裡取出一隻手
錶，然後對我說：

「既然是妳送給我的，那就請妳替我戴上！好嗎？」

我把手錶戴在他的手腕上，感覺他在我頭髮上輕輕地吻了一下，此時爸爸的聲音打破了這種迷人的氣氛：

「曼努埃爾，你快要趕不上車了！出了什麼事嗎？」

什麼事也沒有發生，只不過在聖誕節，有一個男孩第一次吻了我的頭髮……

晚上

父母親坐在屋外陽台的階梯上，在花園的灌木叢中有一大堆彩色紙包著的小包裹。我問：

「現在去拿禮物，還是飯後？」

「飯後吧！」爸爸回答說。

「現在。」媽媽說。

她接著說：「妳該知道，爸爸每年都給妳同樣的禮物。我要是妳，就先挑粉紅色的。」

我照著媽媽的話做了，打開盒蓋，裡面是一件漂亮的白裙子，既素雅又珍貴。我的眼淚不由自主地在眼眶裡打轉。自從到巴西以後，我只穿牛仔褲和運動短褲，有時我想起從前衣櫥中各式各樣的衣服，心裡都會難過好一陣子。

爸爸開了一瓶香檳酒，我穿上裙子，非常合身。這時，電話響了，聖誕節晚上誰會來電話呢？我們在這兒只有幾個朋友。

電話中先是一陣嘈雜的干擾聲，接著出現了外婆的聲音：

「親愛的，聖誕節快樂，大家都在家裡，我可愛的小孫女，妳好嗎？」

我哽咽得幾乎說不出話來：

「真高興聽見您的聲音，外婆。」

這時媽媽接過話筒，她也流下眼淚，但仍高興得微笑著，美美在電話那一頭喵喵叫著，也許是外婆在摸牠的尾巴……然後是妮可阿姨和約瑟菲娜表姊、其他的阿姨們、還有姨丈，以及我其他的表姐妹們，我們沒有說多少話。

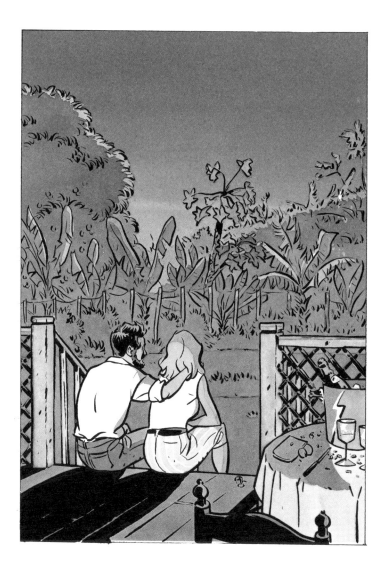

「我要掛電話了，這得花我好大一筆錢哩
……」外婆咯咯地笑著說。

爸爸打斷她的話：

「明年說不定我們會團聚在一起，謝謝您打電
話給我們，這是給我們最好的禮物。」

外婆嗚咽的說不出話來。

「再見，親愛的。」

她掛上了電話。

媽媽坐在花園的陽台上哭著，爸爸摟著她的肩
膀，什麼話也沒有說。我斟滿了三杯香檳酒，說：

「喝香檳酒慶祝一下吧？畢竟今天是聖誕夜
呀！」

C14 🐎

鑽石行動

一條鑽石項鍊

C13 🏃

烏鴉的詛咒

陰謀？還是詛咒？

　　馬克與祖父剛搬進法國鄉村的一幢破別墅裡，卻遭受到不尋常的侵擾：大羣烏鴉在屋外盤旋，彷彿要把他們從這裡趕走似的。

　　原來這幢偏僻的房子裡隱藏著極大的祕密！這個祕密和前任屋主的死有關，甚至牽涉到遠在圭亞那的火箭發射計畫。馬克和祖父會有生命危險嗎？

　　晚上，強尼在回家途中被一個和他年齡相仿的孩子用手槍威脅！這個叫文生的孩子是富家子，為了逃避被稱為「毒女人」的繼母而離家出走。

　　可貴的友誼在年輕的富家子和平民區的淘氣鬼之間產生了……文生是不是會受到兇惡的「毒女人」的報復？

C15 🐎

暗殺目擊證人

一張相片

　　西里爾的作文不是班上最好的，可是說到攝影，他可是頂呱呱。他經常背著照相機，在社區裡面蹓躂，尋找機會拍攝一些不尋常的照片。

　　十二月二十二日這一天，他拍攝到的那個大鬍子剛犯了案。西里爾萬萬沒有想到，這張照片會讓他牽涉到一個曲折、危險的案件中。

親愛的家長和小朋友：

非常感謝您對「口袋文學」的支持，現在，您只要填妥下列問卷寄回，就可以得到一份精美的60本「口袋文學」故事簡介！

文庫出版事業股份有限公司　謹誌

家　　　長	姓名：	性別：	生日： 年　月　日
兒　　　童	姓名：	性別：	生日： 年　月　日
	姓名：	性別：	生日： 年　月　日
地　　　址			
電　　　話	宅：	公：	

你知道 ∞ 代表這是那一類別的書嗎？

□動物　　□生活　　□愛情　　□科幻　　□趣味　　□童話

□友誼　　□神祕恐怖　　□冒險

請推薦二位親朋好友，他們也可以得到一份精美的故事簡介：

姓名：＿＿＿＿＿＿＿＿＿＿＿性別：＿＿＿＿電話：＿＿＿＿＿＿＿＿

地址：＿＿＿＿＿＿＿＿＿＿＿＿＿＿＿＿＿＿＿＿＿＿＿＿＿＿＿＿＿

姓名：＿＿＿＿＿＿＿＿＿＿＿性別：＿＿＿＿電話：＿＿＿＿＿＿＿＿

地址：＿＿＿＿＿＿＿＿＿＿＿＿＿＿＿＿＿＿＿＿＿＿＿＿＿＿＿＿＿

建　議	

為孩子縫製一個口袋
裝滿文學的喜悅
也裝滿一袋子的「夢想」

發 行 人：許鍾榮
策 劃：陸以愷
美術顧問：陳來奇
法律顧問：李永然
總 編 輯：許麗雯
審 訂：林眞美
美術編輯：周木助・涂世坤

編 輯：高靜玉・楊錦治・陳湘玲
　　　　楊文玄・楔慧芳・唐祖貽
　　　　吳世昌・魯仲連・黃中憲
行銷企劃：李惠貞・吳京霖
行銷執行：王貞福・楊恭勤・廖欽源
出版發行：文庫出版事業股份有限公司
編輯地址：台北縣新店市民權路130巷14號4樓

印 製：偉勵彩色印刷股份有限公司
行政院新聞局出版事業登記證局版臺業字第4870號
一九九五年十月十五日初版
服務電話：(02)2183246
郵撥帳號：16027923

定 價：一五〇元

2 3 1 2 0

新店市民權路130巷14號4F

文庫出版事業股份有限公司 收